NOUVEAU RECUEIL
DE
DÉCORATIONS INTÉRIEURES,
CONTENANT
DES DESSINS DE TAPISSERIES,

Tapis, Meubles, Bronzes, Vases, et autres objets d'ameublement, la plupart exécutés dans les Manufactures Royales,

COMPOSÉS ET GRAVÉS AU TRAIT

Par Aimé Chenavard.

On a joint à cet ouvrage quelques compositions architecturales qui ont le plus de rapport avec les décorations intérieures.

PRIX DE CHAQUE LIVRAISON : 5 FRANCS.

Livraison 2—4

PUBLIÉ A PARIS,
CHEZ EMILE LECONTE, RUE SAINTE-ANNE, N° 57.

On trouve chez le même Éditeur,

L'*Album de l'Ornemaniste*, par A. Chenavard ; *Choix de nouveaux Modèles de Serrurerie*, gravé par Normand fils et Ribault ; les *Ornemens gothiques*, lithographiés par H. Roux.

Le même Éditeur est encore propriétaire de la belle gravure, d'après Horace Vernet, au burin (par Bovinet), représentant la *Barrière de Clichy*, ou *Défense de Paris en* 1814, par la garde nationale, sous les ordres du maréchal Moncey.
Cette gravure, comme on le sait, ne laisse rien à désirer pour le fini de l'exécution, et de plus se recommande au patriotisme des Français, par le sujet mémorable qu'elle représente.
Sa dimension est de 17 pouces de large sur 15 de hauteur, et elle se vend 15 fr.

1835.

De l'Imprimerie de PILLET aîné, rue des Grands-Augustins, n° 7.

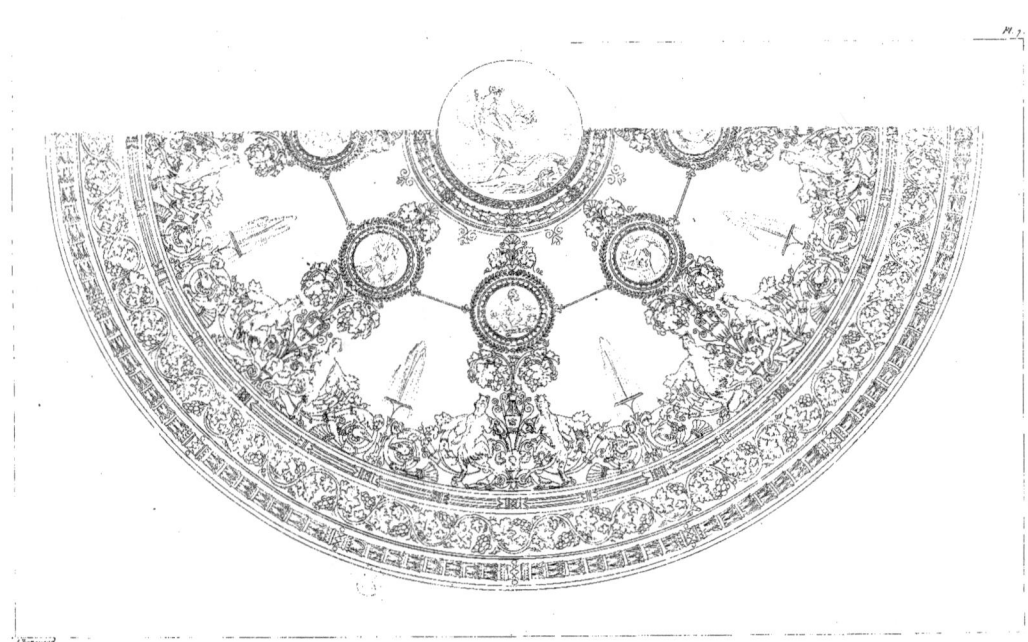

Plateau de Table exécuté pour M. M....

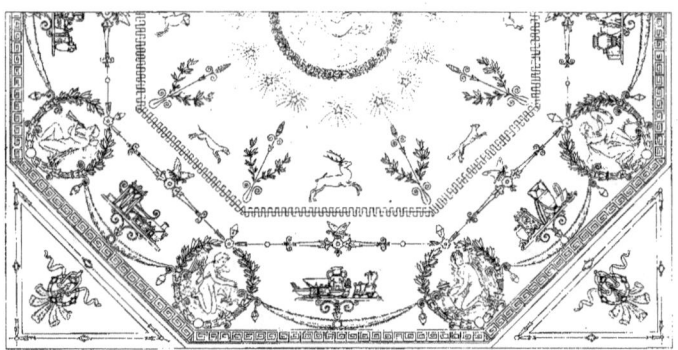

Plafond.

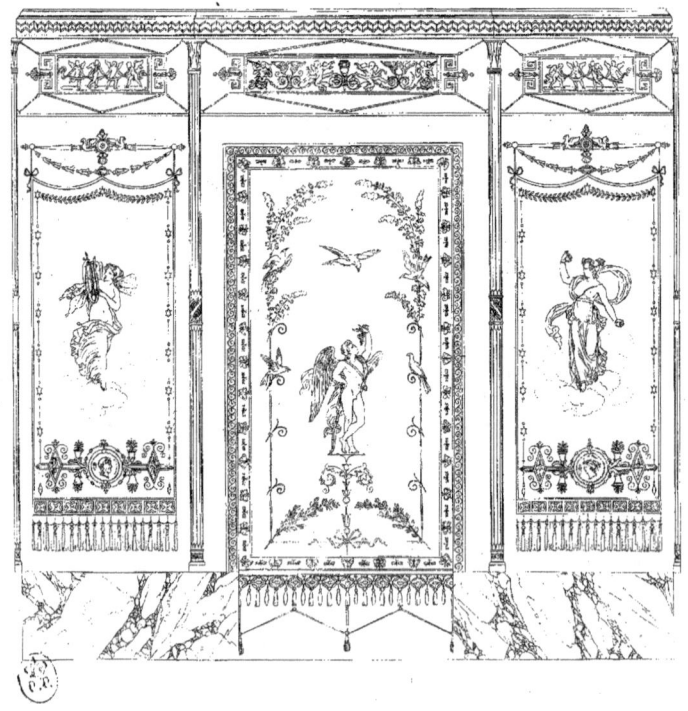

Panneaux de Tenture & Transparent de Croisée exécutés pour М.ᵐᵉ de W...

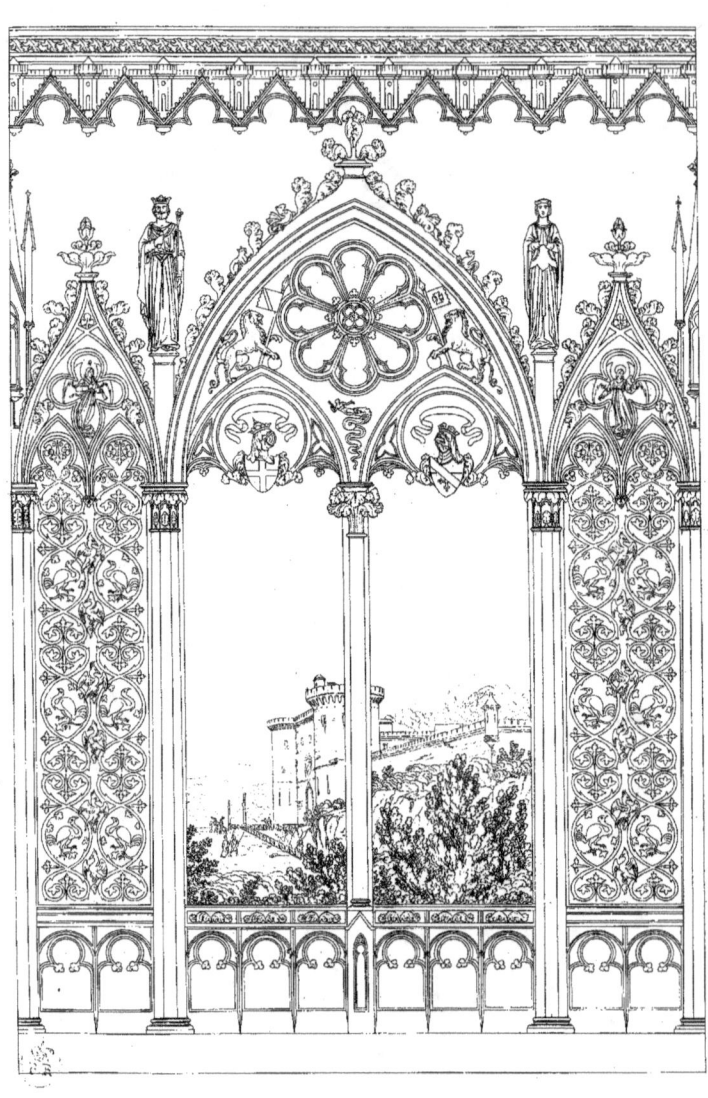

Décoration d'une Galerie exécutée pour M. D..

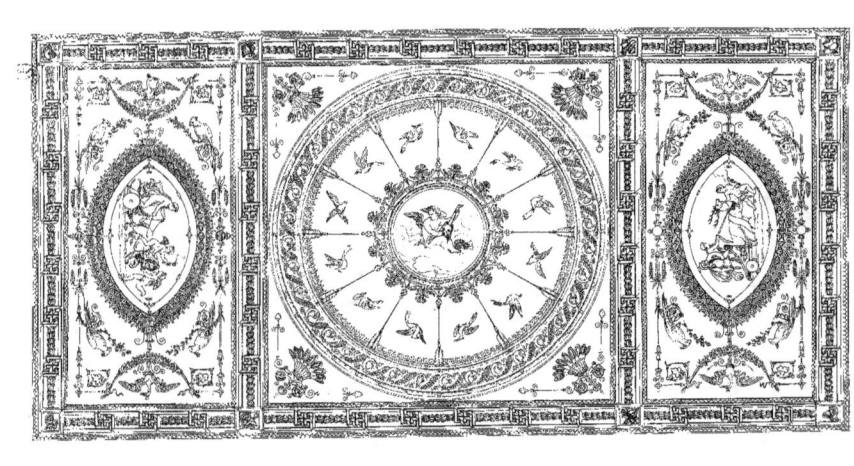

Plafond exécuté en Transparent chez M. L. K... à Paris.

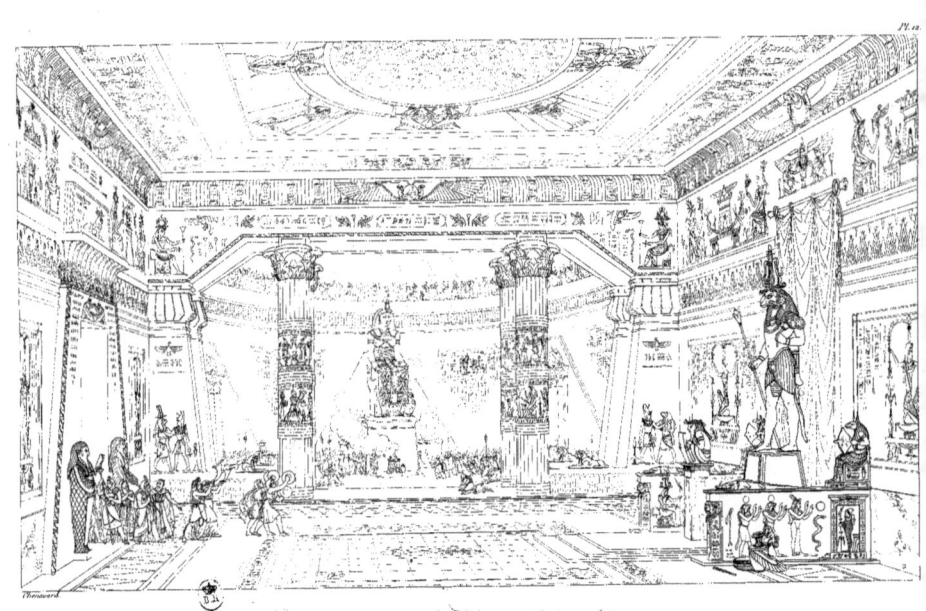

Décoration intérieure, dans le Genre Égyptien.

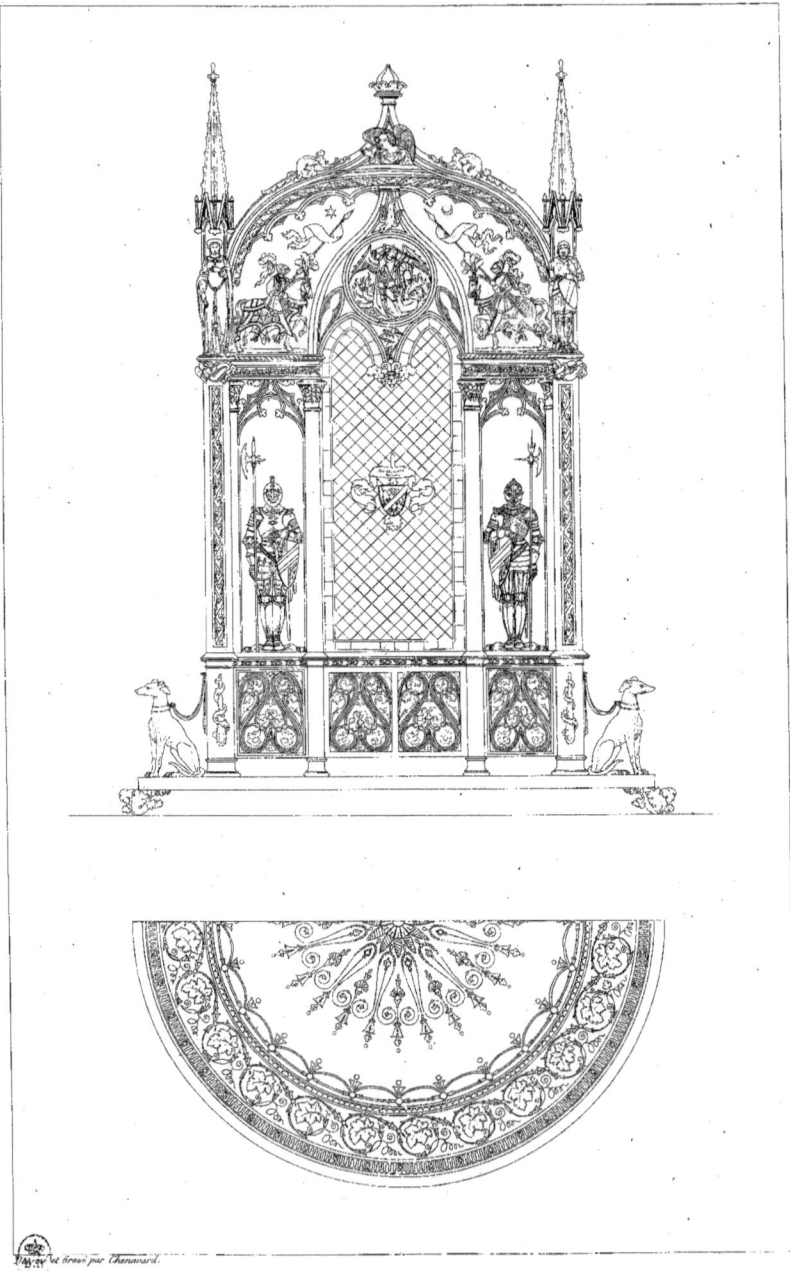

Écran et Tapis de Table.

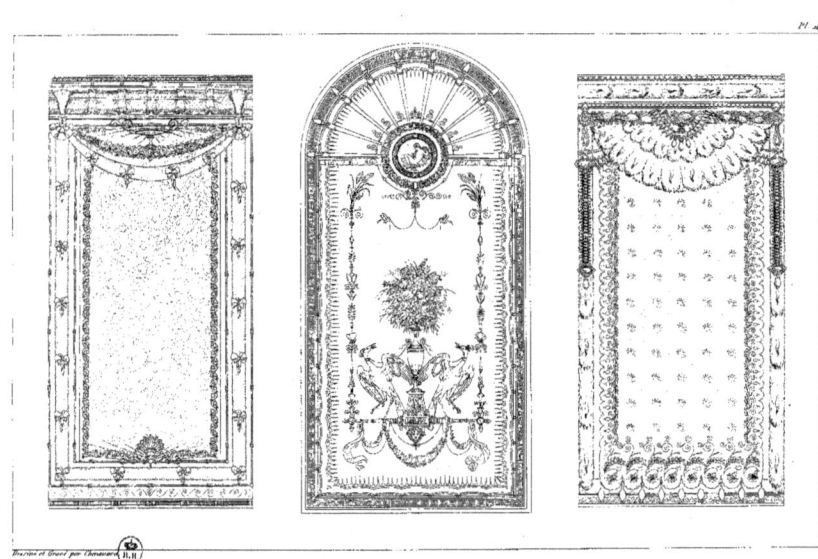

Panneaux de Tentures.

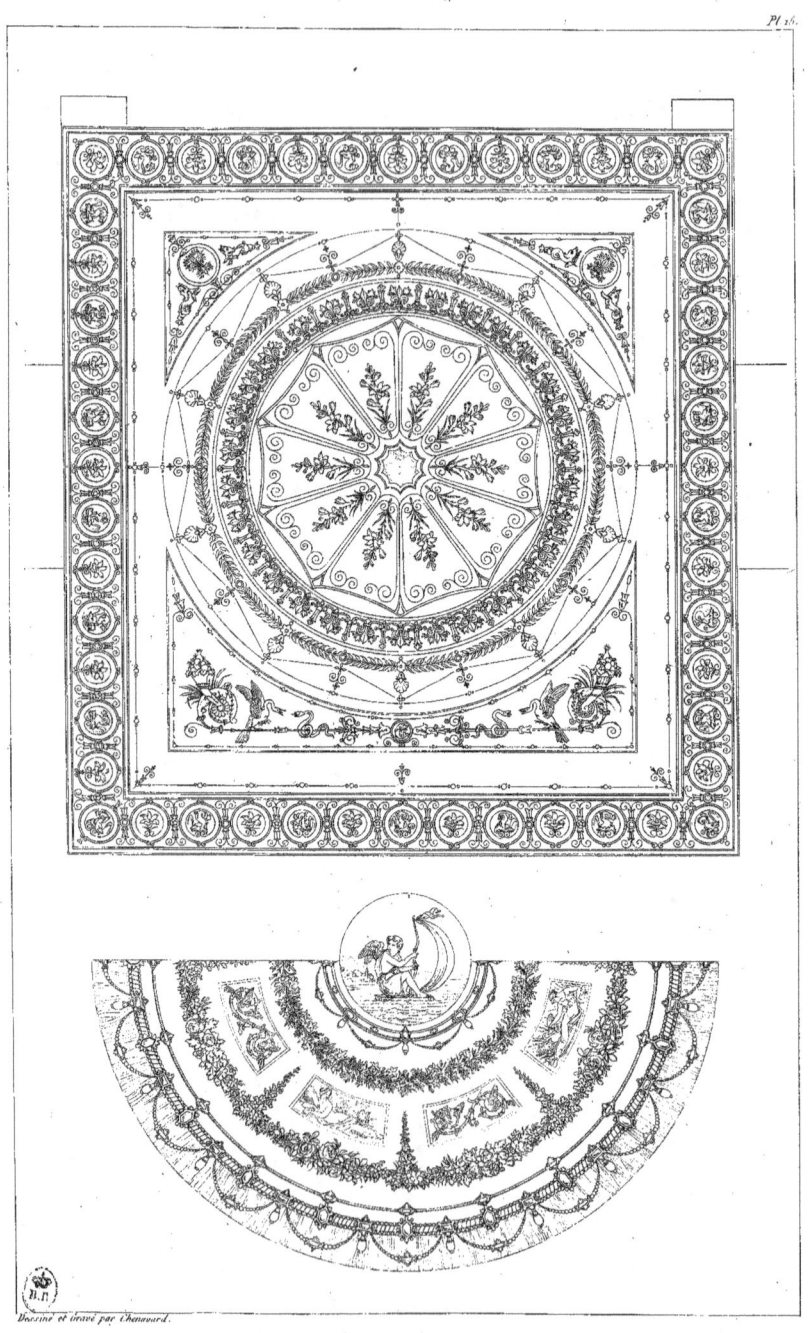

1. Tapis de pied imitant la Marqueterie, exécuté chez S.A.R. M.me la Dauphine.
2. Couverture de Table.

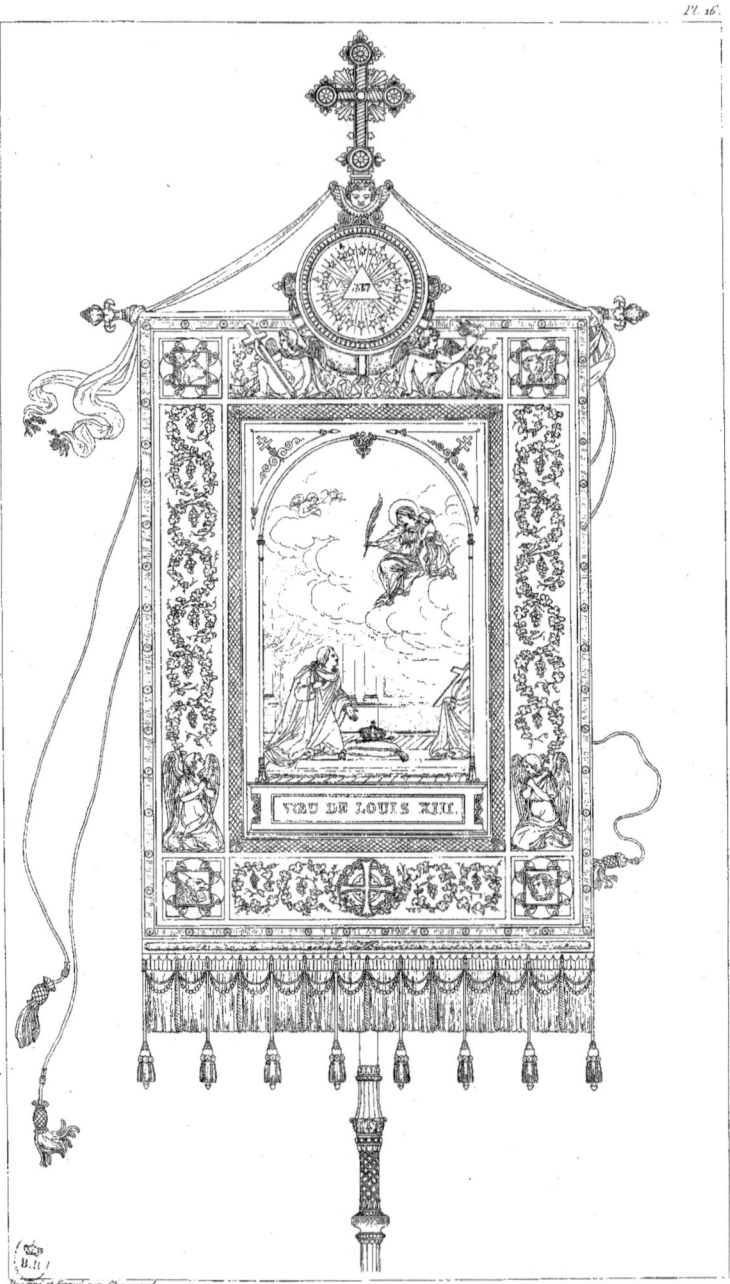

Dessiné et gravé par Chenavard.

Bañière exécutée à Paris pour la Paroisse des P...P...

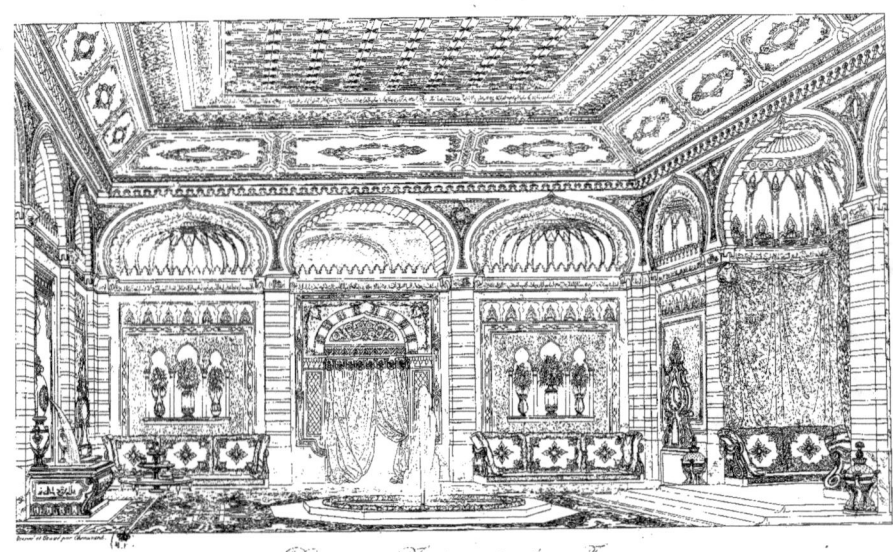

Décoration Intérieure dans le genre Turc.

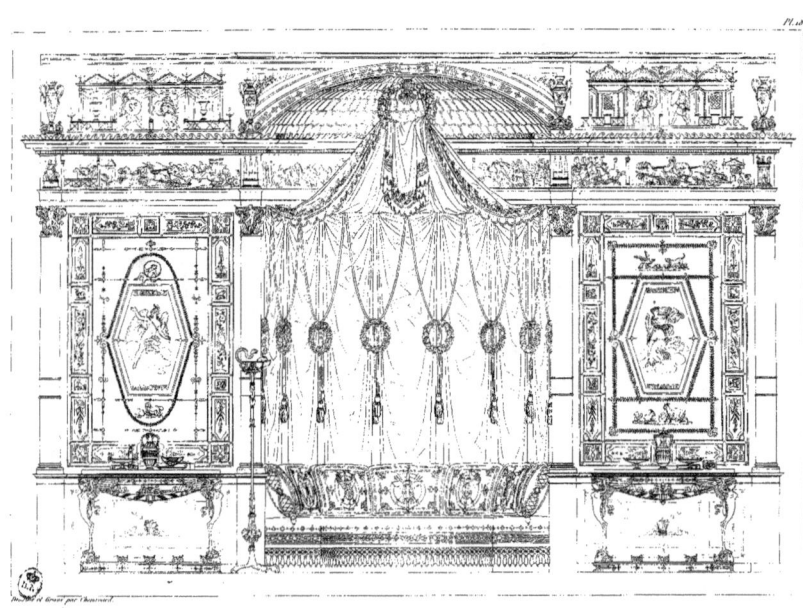

Vue latérale d'un Salon exécuté à Paris chez M. de M...

Écran mécanique à rouleaux.

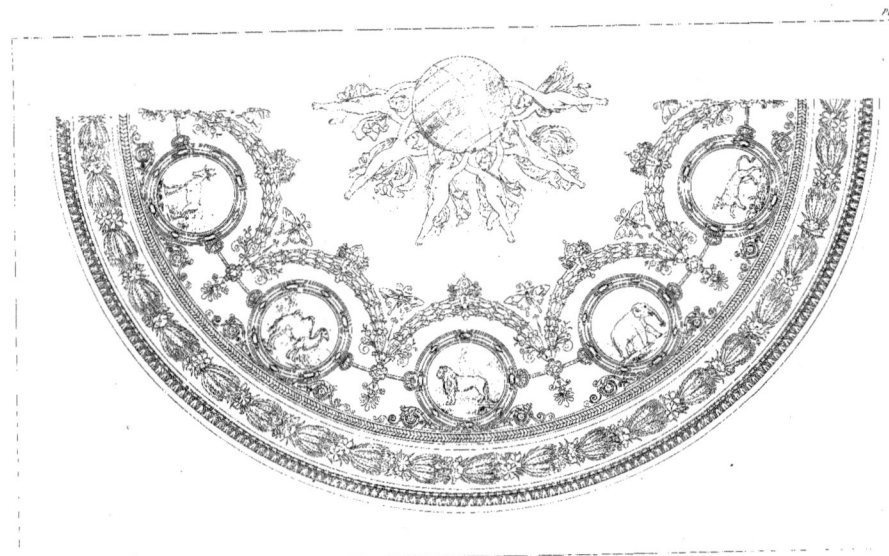

Couverture de Tulle.

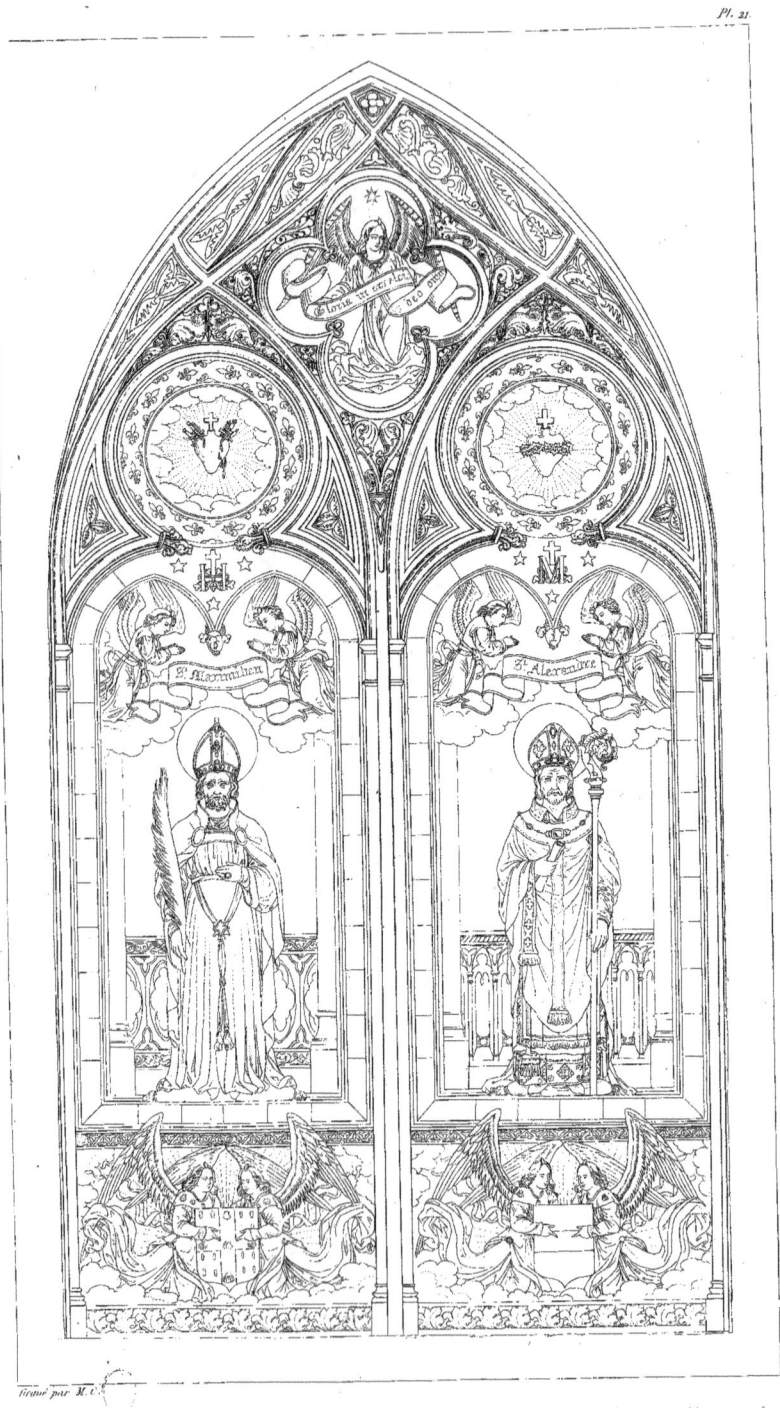

Transparent exécuté pour la Chapelle de M. le M.is de M... y.

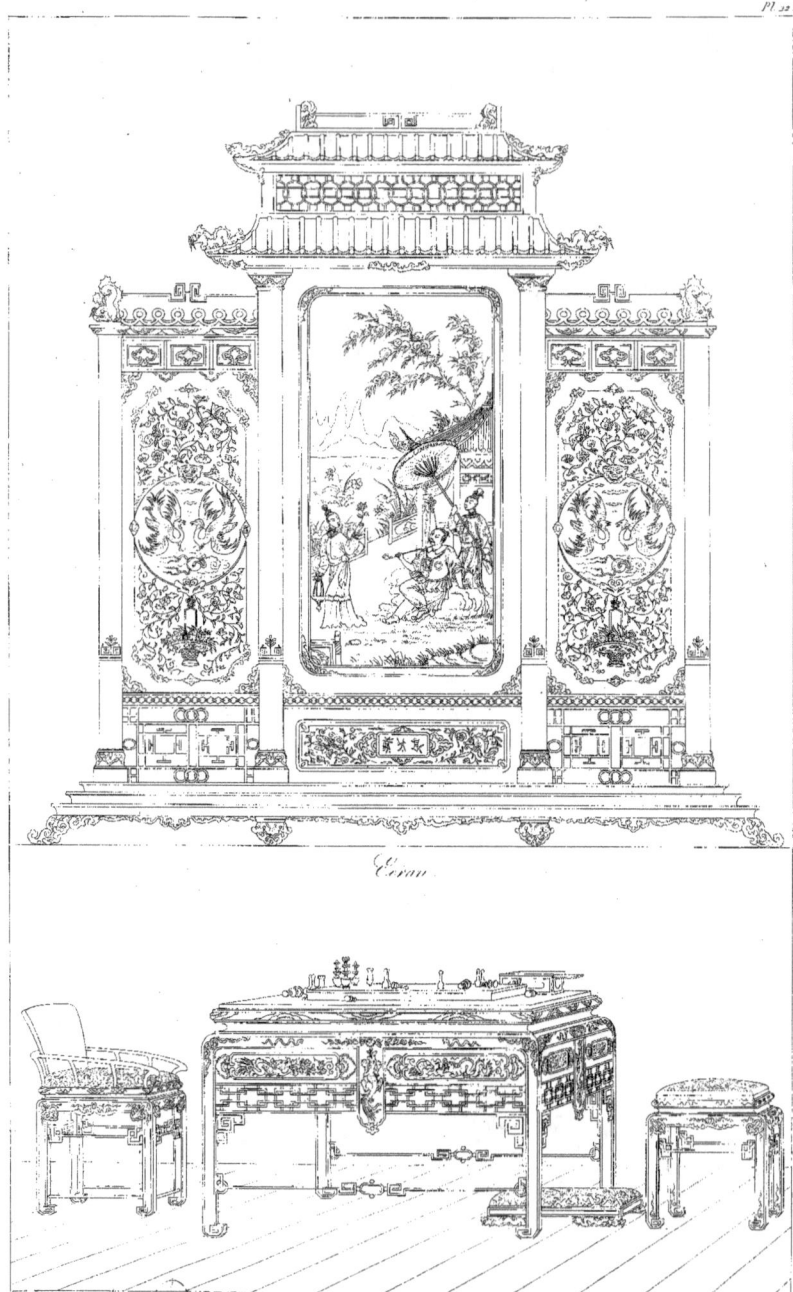

Écran.

Meubles Chinois.

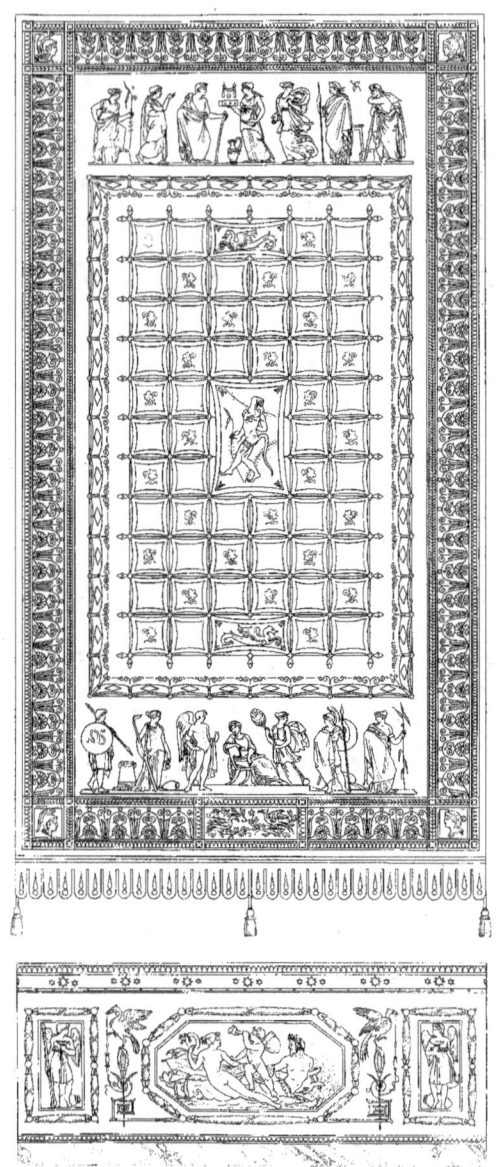

Store transparent, pour Croisées.

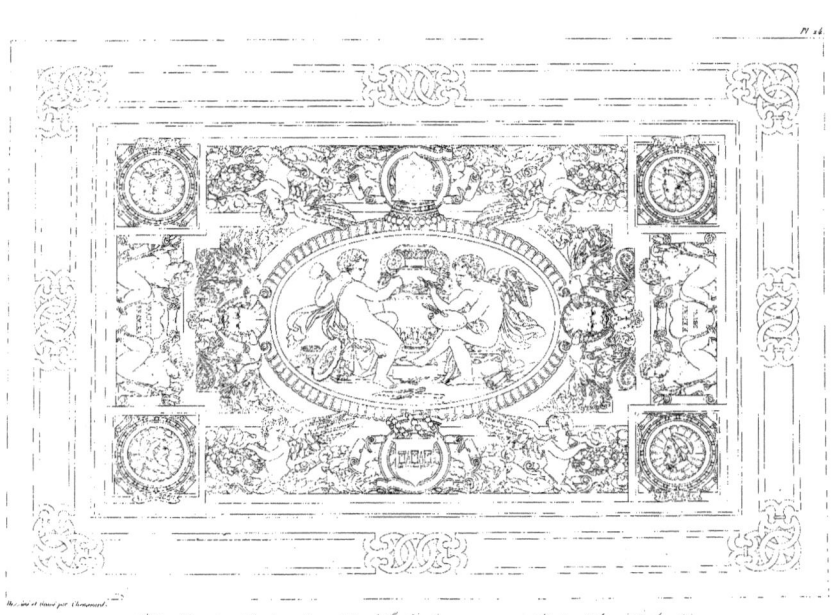

Vitrail exécuté à la Manufacture R.ᵉ de Sèvres, pour M. le C.ᵗᵉ S. de C.
Imitation des peintures du 16.ᵐᵉ Siècle.

www.ingramcontent.com/pod-product-compliance
Lightning Source LLC
Chambersburg PA
CBHW030116230526
45469CB00005B/1670